動物篇

硬筆字帖 小學生成語

目錄

良好的寫字姿勢

開始寫字前，先調整一個良好的寫字姿勢是很重要的，因為良好的寫字姿勢不僅能保證書寫自如，減輕疲勞，還可以促進孩子身體的正常發育，預防近視、斜視、脊椎彎曲等多種疾病的發生。

良好的寫字姿勢包括以下四點：

一、上身坐正，兩邊肩膀齊平。

二、頭正，不要左右歪，稍微向前傾。

三、背直，胸挺起，胸口離桌子約一個拳頭的距離。

四、兩腳平放地上，並與肩同寬。

溫馨提示

- 依照孩子的身高和桌椅高度調整姿勢，才是最舒服又正確的坐姿。

看着放在桌子上的字帖時，孩子未必能馬上就懂得如何去寫，父母可能會發現孩子總是不會把字寫在方格的中間，不是出界，就是集中寫在一邊。其實，當中還涉及孩子對空間和方格的掌握，以及能否自如地控制手放在桌子上的動作。

一、左右手平放在桌面上，左手按着紙，右手拿着筆。（若孩子是左撇子，則改為右手按着紙，左手拿着筆。）

二、眼睛和紙張的距離保持在20至30厘米。

溫馨提示

- 右手拿着筆時，注意光源要在左前方，避免手的影子擋到寫字的地方；左手拿筆時則相反。
- 寫字的姿勢不正確，就沒辦法寫出好看的字。眼睛如果距離紙張太近容易造成近視，身體或頭歪一邊則會導致近視。坐姿不良也容易造成身體發育不良、駝背等問題，所以寫字時一定要坐好坐正。

正確的握筆方法

想寫出漂亮的字體，並不是單純靠練習的，背後還要學習正確的握筆方法。

一　以中指當作支點，中指、無名指、小指三指併攏。

二　筆桿靠在食指指根，不可以靠在虎口，無名指和小指放鬆，輕輕靠攏不需要用力。

三　拇指和食指自然彎曲，過度用力容易手痠，太輕則不好掌握筆畫。

四　筆不要拿太前或太後，手握着筆放在桌面時，筆能夠跟紙張保持45度角即可。

一　用剪刀剪紙

二　用筷子來夾不同形狀的東西

三　玩包剪泵遊戲

四　用刀切食物

五　用力擠牙膏

六　開關瓶蓋、搓泥膠

穿珠、倒水、拆拼玩具、開鎖、撕紙、扣鈕等小遊戲既輕鬆有趣，又能幫助孩子作出寫字前的準備。

食指握筆高度應低於拇指

5

筆順基本原則與字體結構

1·從左到右

由兩個以上的部分組成，部首與其他字形部位左右排列而成，書寫順序從左到右。

字例：約　後

2·從上到下

部首與其他字形部位上下排列而成，書寫順序從上到下。

字例：學　思

3·從外到內

把字分成中間與外面，中間部分被外面筆畫包圍的字，筆畫順序從外到內。

字例：日　囡

4·先橫後豎

橫與豎的筆畫相交時，先寫橫，然後寫豎。

字例：去　木

5·先撇後捺

撇與捺的筆畫相交時，先寫撇，然後寫捺。

字例：父　分

6·辶廴最後寫

有辶、廴偏旁時，辶、廴最後寫。

字例：道　建

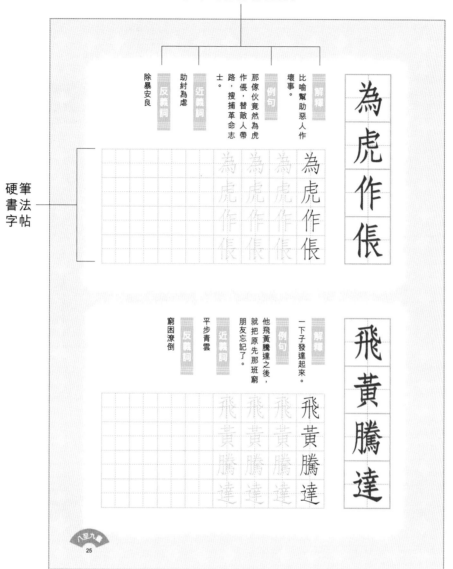

本書指引

每個成語的解釋、例句、近義詞及反義詞。

筆書法字帖硬

為虎作倀

解釋	比喻幫助惡人作壞事。
例句	那像伙竟然為虎作倀，替敵人帶路，搜捕革命志士。
近義詞	助紂為虐
反義詞	除暴安良

飛黃騰達

解釋	一下子發達起來。
例句	他飛黃騰達之後，就把原先那班窮朋友忘記了。
近義詞	平步青雲
反義詞	窮困潦倒

八至九畫
25

《小學生成語硬筆字帖》按照常用成語的筆畫來分類，讓小學生能夠由淺入深，逐步去認識每個成語的解釋、例句、近義詞及反義詞。同時亦能培養小學生對硬筆書法的習慣和興趣，從坐姿到執筆的方法都清楚說明。家長可陪伴孩子一同學習成語的內容，鼓勵孩子「拿起筆來學成語」。

《小學生成語硬筆字帖》全套四冊，包括數字篇、身體篇、動物篇及自然篇。

一毛不拔

解釋

比喻十分吝嗇自私。

例句

像他這種一毛不拔的吝嗇鬼，你怎可指望他會慷慨解囊呢？

近義詞

視財如命

反義詞

慷慨解囊
樂善好施

一毛不拔

毛 毛 毛
不 不 不
拔 拔 拔

一箭雙鵰

解釋

一舉兩得的意思。

例句

警方這次突襲行動，既針對毒梟，又阻截走私，可謂一箭雙鵰。

近義詞

一舉兩得
一石二鳥

反義詞

事倍功半

一箭雙鵰

箭 箭 箭
雙 雙 雙
鵰 鵰 鵰

人面獸心

解釋
外表善良，心腸狠毒。

例句
那個流氓屢次強姦幼女，真是個人面獸心的壞蛋！

近義詞
佛口蛇心

反義詞
正人君子

人面獸心

亡羊補牢

解釋
喻事後的補救還不算遲。

例句
過去的學習成績不好，只要抓緊時間補習，亡羊補牢尚不為遲。

近義詞
見兔顧犬

亡羊補牢

一至三畫

口蜜腹劍

解釋
形容話甜心險的人。

例句
由於人們愛聽好話，所以口蜜腹劍的人奸計容易得逞。

近義詞
笑裏藏刀

反義詞
苦口婆心

口蜜腹劍

小心翼翼

解釋
非常謹慎小心。

例句
在完成上司交代的任務時，他小心翼翼，生怕出了一點差錯。

近義詞
小心謹慎

反義詞
粗心大意

小心翼翼

井底之蛙

解釋
比喻見識淺薄。

例句
請不要用「井底之蛙」去諷刺人，那是很傷人自尊心的。

反義詞
見多識廣

井底之蛙

打草驚蛇

解釋
事情泄漏，使人有了防備。

例句
警察已佈下羅網，要捉拿劫匪，請大家別大聲嚷嚷，以免打草驚蛇。

近義詞
風吹草動

反義詞
不動聲色

打草驚蛇

生龍活虎

解釋
生氣勃勃的意思。

例句
運動員們個個都
生龍活虎,在運
動場上大顯身手。

近義詞
朝氣蓬勃
生氣勃勃

反義詞
奄奄待斃

生龍活虎

如虎添翼

解釋
比喻力量強的人
又增添新的助力。

例句
有了這些新的武
器裝備,警隊如
虎添翼,實力更
強更壯。

近義詞
如虎傅翼
錦上添花

反義詞
雪上加霜

如虎添翼

守株待兔

解釋

喻坐待其成，也指不知變通。

例句

校長勉勵畢業同學走向社會，服務人羣，不作守株待兔之輩。

汗牛充棟

解釋

形容藏書非常多。

例句

林老先生是個藏書家，他的藏書可稱是汗牛充棟。

近義詞

浩如煙海

反義詞

屈指可數

汗馬功勞

解釋

在戰場上建立戰功，也泛指立下功勞。

例句

他從軍幾十年，立下了不少汗馬功勞。

近義詞

功標青史

反義詞

功薄蟬翼

汗馬功勞

羊腸小道

解釋

形容狹窄彎曲的小路。

例句

山後面有一條羊腸小道，彎彎曲曲地通向那座廟宇。

近義詞

曲折小路

反義詞

康莊大道

羊腸小道

動物篇

14

老馬識途

解釋
比喻有經驗的人對事情較熟悉。

例句
方大哥,你是老馬識途,凡事請多給我們指點指點。

近義詞
識途老馬

反義詞
初出茅廬

老馬識途

衣冠禽獸

解釋
比喻行為像禽獸一樣的人。

例句
連這種不顧廉恥的事你都做得出,簡直是衣冠禽獸。

近義詞
人面獸心

衣冠禽獸

佛口蛇心

解釋

比喻嘴上說得好聽，心地極其狠毒。

例句

他這個人佛口蛇心，早就存心要把你往火坑裏推呢！

近義詞

口蜜腹劍

反義詞

菩薩心腸

佛口蛇心

作繭自縛

解釋

喻令自己陷於困境。

例句

他常與人作對，導致作繭自縛，大家都不理他。

近義詞

作法自斃
自作自受

作繭自縛

兵荒馬亂

解釋

形容戰時的混亂狀態。

例句

他們一家人在兵荒馬亂的年代失散了，至今還不知女兒的下落。

近義詞

內憂外患

反義詞

天下太平

兵荒馬亂

呆如木雞

解釋

形容吃驚發楞。

例句

那些頑匪得知他們的匪首也已落網，當即呆如木雞。

近義詞

呆頭呆腦

反義詞

矯若游龍

呆如木雞

投鼠忌器

解釋

想打擊對方，又有所顧忌。

例句

警員因為投鼠忌器，怕傷害市民，不敢向混在人羣中的匪徒開槍。

反義詞

無所顧忌
肆無忌憚

投鼠忌器

走馬看花

解釋

比喻匆忙，沒仔細觀察。

例句

昨天我去看展覽會，沒時間細看，只是走馬看花地兜了一圈。

近義詞

走馬觀花

反義詞

鞭辟入裏

走馬看花

車水馬龍

解釋　形容車輛往來眾多的意思。

例句　這是個熱鬧的市區，整天車水馬龍，川流不息。

近義詞　絡繹不絕

車水馬龍

兔死狐悲

解釋　比喻為同類的不幸而悲戚。

例句　那些流氓看到同伙被打死了，不免兔死狐悲，一個個哭喪着臉。

近義詞　物傷其類

反義詞　幸災樂禍　落井下石

兔死狐悲

抱頭鼠竄

解釋
形容人狼狽逃跑的樣子。

例句
那些非法聚賭的人，一聽說警察巡查，立即抱頭鼠竄。

近義詞
逃之夭夭

反義詞
大搖大擺

抱頭鼠竄

抱　抱　抱
頭　頭　頭
鼠　鼠　鼠
竄　竄　竄

放虎歸山

解釋
比喻放走敵人，留下後患。

例句
放走了那個歹徒，豈不是等於放虎歸山，讓他重新作惡嗎？

近義詞
縱虎歸山

反義詞
調虎離山

放虎歸山

放　放　放
虎　虎　虎
歸　歸　歸
山　山　山

杯弓蛇影

解釋
比喻疑神疑鬼，妄自驚擾。

例句
他家一連失竊了二次，弄得他杯弓蛇影，連睡覺也不安穩。

近義詞
草木皆兵

杯弓蛇影

杯 杯 杯
弓 弓 弓
蛇 蛇 蛇
影 影 影

狐假虎威

解釋
比喻憑借別人的權勢作威作福。

例句
他仗着父親的權勢，狐假虎威地到處欺負人。

近義詞
恃勢凌人
仗勢欺人

反義詞
獨步天下

狐假虎威

狐 狐 狐
假 假 假
虎 虎 虎
威 威 威

狐羣狗黨

解釋

比喻勾結在一起的壞人。

例句

王七和他的那伙狐羣狗黨，因為搶劫金舖被警方抓了起來。

近義詞

朋比為奸

反義詞

羣英薈萃

狐羣狗黨

狗急跳牆

解釋

比喻壞人在走投無路時會不擇手段地蠻幹。

例句

你不要逼得他太緊，當心他「狗急跳牆」啊！

近義詞

孤注一擲
鋌而走險

狗急跳牆

虎視眈眈

解釋

形容惡狠狠地盯着。

例句

那個惡霸對他家的古董早已虎視眈眈，處心積慮地想據為己有。

近義詞

兇相畢露

虎視眈眈

虎 虎 虎
視 視 視
眈 眈 眈
眈 眈 眈

虎頭蛇尾

解釋

比喻辦事前面認真，後面馬虎。

例句

我們做事要有始有終，不能虎頭蛇尾。

近義詞

有始無終

反義詞

貫徹始終

虎頭蛇尾

虎 虎 虎
頭 頭 頭
蛇 蛇 蛇
尾 尾 尾

判決　執行

青梅竹馬

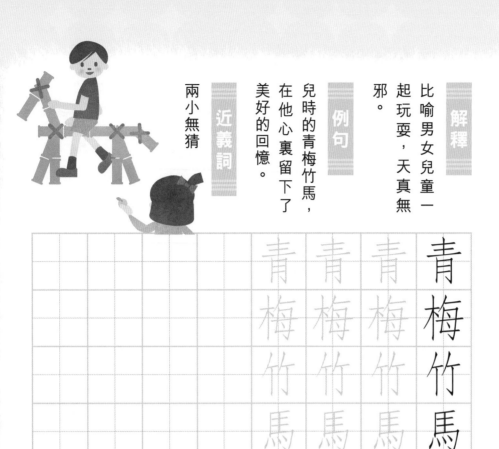

解釋
比喻男女兒童一起玩耍，天真無邪。

例句
兒時的青梅竹馬，在他心裏留下了美好的回憶。

近義詞
兩小無猜

青梅竹馬

青 梅 竹 馬

畏首畏尾

解釋
形容做事膽小，顧慮多。

例句
做事畏首畏尾的人，往往難以勝任大事。

近義詞
畏葸不前

反義詞
無所畏懼

畏首畏尾

畏 首 畏 尾

為虎作倀

解釋 比喻幫助惡人作壞事。

例句 那傢伙竟然為虎作倀，替敵人帶路，搜捕革命志士。

近義詞 助紂為虐

反義詞 除暴安良

為虎作倀

飛黃騰達

解釋 一下子發達起來。

例句 他飛黃騰達之後，就把原先那班窮朋友忘記了。

近義詞 平步青雲

反義詞 窮困潦倒

飛黃騰達

飛揚跋扈

解釋

獨斷獨行，橫暴放肆。

例句

你看他仗恃著自己有靠山，飛揚跋扈，氣焰囂張到何等的地步！

近義詞

專橫跋扈
驕橫跋扈

狼心狗肺

解釋

形容貪婪、兇狠到沒有人性的地步。

例句

那幫侵略者狼心狗肺，到處濫殺無辜的人民。

近義詞

蛇蠍心腸

反義詞

狼子野心

狼吞虎咽

解釋
形容吃東西又猛又急。

例句
大家一天沒吃東西,吃晚飯時個個狼吞虎咽,吃得特別香。

反義詞
細嚼慢咽

狼吞虎咽

狼
吞
虎
咽

狼狽不堪

解釋
形容非常窘迫的情形。

例句
今天我到飯館裏吃飯,卻忘了帶錢,弄得狼狽不堪。

近義詞
狼狽萬狀

反義詞
從容不迫

狼狽不堪

狼
狽
不
堪

狼狽為奸

解釋 比喻兩個壞人合伙幹壞事。

例句 省、港兩地的不法之徒狼狽為奸，幹着走私販毒的勾當。

近義詞 朋比為奸

反義詞 同心協力

狼 狼 狼 狼
狽 狽 狽 狽
為 為 為 為
奸 奸 奸 奸

馬不停蹄

解釋 喻不停前進。

例句 事情辦完，他就馬不停蹄趕回家去了。

近義詞 一鼓作氣

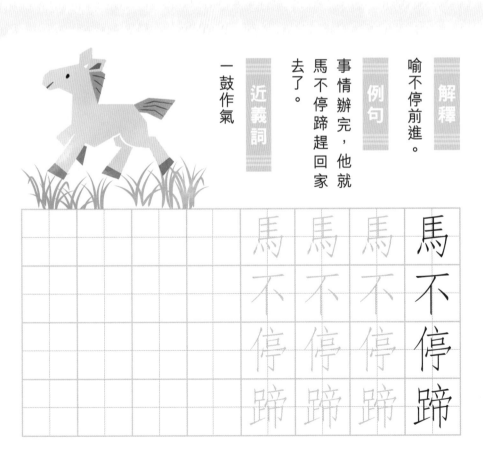

馬 馬 馬 馬
不 不 不 不
停 停 停 停
蹄 蹄 蹄 蹄

馬到成功

解釋

比喻迅速而順利地取得勝利或成效。

例句

你此去馬到成功，祝你此去馬到成功！那地方正需要你這樣的人才，

近義詞

水到渠成

反義詞

徒勞無功

張口結舌

解釋

形容說不出話。

例句

老師的一番話，說得他張口結舌，他自知理虧，也就不吭聲了。

近義詞

頓口無言
鉗口結舌

反義詞

鼓舌如簧

張牙舞爪

解釋

形容十分兇惡的樣子。

例句

看到電視裏那隻大灰狼張牙舞爪地撲來，弟弟嚇得蒙住了眼睛。

近義詞

青面獠牙

反義詞

和藹可親

張牙舞爪

			張	張	張
			牙	牙	牙
			舞	舞	舞
			爪	爪	爪

脫胎換骨

解釋

比喻重新做人。

例句

離開了懲教所之後，阿儀決心脫胎換骨，重新做人。

近義詞

洗心革面

反義詞

執迷不悟

脫胎換骨

			脫	脫	脫
			胎	胎	胎
			換	換	換
			骨	骨	骨

魚目混珠

解釋

比喻以假亂真。

例句

他對古代書畫很有研究，魚目混珠的贗品他一看就能鑒別出來。

近義詞

以假亂真

魚目混珠

		魚	魚	魚
		目	目	目
		混	混	混
		珠	珠	珠

魚貫而入

解釋

一個接一個進入的意思。

例句

戲馬上要開演了，等候在入口處的觀眾出示了戲票，魚貫而入。

近義詞

接踵而至

反義詞

一擁而入

魚貫而入

		魚	魚	魚
		貫	貫	貫
		而	而	而
		入	入	入

鳥語花香

解釋

形容春天美好的自然景象。

例句

春天來了，公園裏處處鳥語花香。

近義詞

花香鳥語

反義詞

窮鄉僻壤

鳥語花香

鳥盡弓藏

解釋

比喻成功後拋棄一同出過力的人。

例句

那人可共患難而不可共安樂，和他合伙，小心鳥盡弓藏。

近義詞

過河拆橋
兔死狗烹

反義詞

知恩圖報

鳥盡弓藏

單槍匹馬

解釋

比喻單獨行動。

例句

那幫流氓你少說也有二十多個,單槍匹馬對付得了嗎?

反義詞

千軍萬馬

單槍匹馬

插翅難逃

解釋

即使插上翅膀也難逃脫。

例句

警方佈下了天羅地網,那幾個歹徒一定插翅難逃。

近義詞

插翅難飛

反義詞

輕而易舉

插翅難逃

混水摸魚

解釋

比喻乘機鑽空子，撈一把。

例句

他趁火災之時混水摸魚，竊取他人財物，結果被人抓住了。

近義詞

渾水摸魚
趁火打劫

反義詞

路不拾遺

混水摸魚

畫蛇添足

解釋

喻多餘之事，不但無益反而有害。

例句

他已經把事情講得很清楚，我就不再畫蛇添足。

近義詞

多此一舉

畫蛇添足

童顏鶴髮

解釋

形容老人神采奕奕，精神煥發。

例句

徐先生之父年登古稀，但童顏鶴髮，看起來還十分精神。

近義詞

鶴髮童顏

反義詞

老態龍鍾

童顏鶴髮

虛與委蛇

解釋

對人假意敷衍應酬。

例句

她不想和他做朋友，也不想得罪他，只好勉強應付，虛與委蛇。

近義詞

敷衍應付

反義詞

真心實意

虛與委蛇

順手牽羊

解釋
比喻乘便獲利，不費力氣。

例句
那婦人離開商店時，順手牽羊，把那件玉器陳列品帶走了。

近義詞
因風吹火

反義詞
困難至極

順手牽羊

（書寫格子）

羣龍無首

解釋
比喻沒有領頭的人。

例句
大家都聽你的。你不去，豈不是羣龍無首了嗎？

近義詞
各自為政

反義詞
一呼百應

羣龍無首

（書寫格子）

飲鴆止渴

解釋

比喻圖解決一時困難而不顧嚴重後果。

例句

因情緒低落而去吸毒，這種做法只是飲鴆止渴而已。

近義詞

抱薪救火

反義詞

從長計議

飲鴆止渴

對牛彈琴

解釋

比喻對不懂道理的人大談道理。

例句

這人識字不多，對他講修辭學，豈不是對牛彈琴麼？

近義詞

白費口舌

對牛彈琴

蜻蜓點水

解釋
比喻做事不深入。

例句
我說到過夏威夷，不過只是蜻蜓點水，在那兒待了幾小時而已。

近義詞
浮光掠影

蜻蜓點水

鳳毛麟角

解釋
比喻珍貴而稀有的人或事物。

例句
那個地方讀過大學的人很少，曾到外國留學的更是鳳毛麟角。

近義詞
稀世之珍

反義詞
車載斗量
俯拾即是

鳳毛麟角

緣木求魚

解釋
比喻方向或方法不對，勞而無功。

例句
在乾旱地區種水稻，無異緣木求魚，自然是勞而無功了。

近義詞
刻舟求劍

反義詞
按圖索驥

緣 緣 緣 緣
木 木 木 木
求 求 求 求
魚 魚 魚 魚

談虎色變

解釋
比喻一提到可怕的事物，精神就緊張起來。

例句
遭遇過那次水災的災民，一提洪水就談虎色變。

反義詞
面不改色

談 談 談 談
虎 虎 虎 虎
色 色 色 色
變 變 變 變

鴉雀無聲

解釋
形容非常安靜。

例句
校長一登上講臺，鬧哄哄的會場立刻變得鴉雀無聲。

近義詞
萬籟俱寂

鴉雀無聲

噤若寒蟬

解釋
比喻不敢作聲。

例句
孩子們從未見過爸爸這麼生氣，一個個噤若寒蟬，不敢作聲。

近義詞
三緘其口

反義詞
喋喋不休
口若懸河

噤若寒蟬

燈蛾撲火

解釋 比喻自取滅亡。

例句 你要和這種有勢力的人鬥，豈不是燈蛾撲火？

近義詞 飛蛾赴火　自投羅網

燈蛾撲火

燈蛾撲火

龍飛鳳舞

解釋 多用以形容書法的生動有力。

例句 王先生的草書遐邇聞名，說它「龍飛鳳舞」不算過譽。

近義詞 千姿百態

反義詞 信筆塗鴉

龍飛鳳舞

龍飛鳳舞

龍馬精神

解釋
比喻精神旺盛。

例句
過年時，人們互相祝賀：「身體健康，龍馬精神！」

近義詞
生龍活虎
精力充沛

龍馬精神

龍蛇混雜

解釋
比喻好人壞人混在一起。

例句
這個地方龍蛇混雜，切不可讓孩子在外面亂交朋友。

近義詞
良莠不齊

龍蛇混雜

聲名狼藉

解釋

形容名譽掃地。

例句

他因捲入罪案而弄得聲名狼藉，親戚朋友都不願和他往來。

近義詞

臭名昭著
臭名遠揚

反義詞

聲譽卓著

聲 名 狼 藉

臨淵羨魚

解釋

比喻空想而不去實幹。

例句

想成功入讀大學，就要用功唸書；所謂臨淵羨魚，不如退而結網。

近義詞

臨河羨魚

臨 淵 羨 魚

十六至十七畫

43

螳臂當車

解釋

比喻不自量力。

例句

當年日本鬼子想併吞中國，那真是螳臂當車，不自量力。

近義詞

以卵擊石
蚍蜉撼樹

反義詞

泰山壓卵

				螳	螳	螳	螳
				臂	臂	臂	臂
				當	當	當	當
				車	車	車	車

騎虎難下

解釋

比喻事到中途迫於形勢而不能中止。

例句

他剛剛開了一間店舖，就碰上經濟蕭條，弄得他騎虎難下。

近義詞

欲罷不能

反義詞

勢如破竹

				騎	騎	騎	騎
				虎	虎	虎	虎
				難	難	難	難
				下	下	下	下

雞犬不寧

解釋

形容騷擾得十分厲害。

例句

這一帶地方夜間常有劫匪出沒，使得許多座大廈雞犬不寧。

近義詞

雞飛狗走

雞犬不寧

攀龍附鳳

解釋

比喻依靠有勢力的人。

例句

有些人為了升官發財，就到處攀龍附鳳，投靠有錢有勢的人。

近義詞

趨附權貴

反義詞

樂道安貧

攀龍附鳳

櫛比鱗次

解釋

像魚鱗、篦齒般密密地排列着。

例句

俯瞰山下，只見樓館櫛比鱗次，亭榭棋佈星羅。

近義詞

鱗次櫛比

櫛比鱗次

鵬程萬里

解釋

比喻遠大的前途。

例句

在畢業會上，老師祝我們鵬程萬里，前途無量。

近義詞

錦繡前程

反義詞

走投無路

鵬程萬里

懸崖勒馬

解釋

喻到了危險的邊緣及時回頭。

例句

幸好他能懸崖勒馬，否則後果便不堪設想了。

近義詞

勒馬懸崖

反義詞

執迷不悟

懸崖勒馬

驚弓之鳥

解釋

比喻再受不起驚嚇的人。

例句

逃兵一聽到突發的槍炮聲，就像驚弓之鳥，四處逃竄。

反義詞

若無其事

驚弓之鳥

小學生成語
硬筆字帖　動物篇

編著
萬里機構編輯部

責任編輯
嚴瓊音

美術設計
鍾啟善

插圖
金魚注意報

排版
何秋雲

出版者
萬里機構出版有限公司
香港北角英皇道499號北角工業大廈20樓
電話：2564 7511
傳真：2565 5539
電郵：info@wanlibk.com
網址：http://www.wanlibk.com
　　　http://www.facebook.com/wanlibk

發行者
香港聯合書刊物流有限公司
香港新界大埔汀麗路 36 號
中華商務印刷大廈 3 字樓
電話：2150 2100
傳真：2407 3062
電郵：info@suplogistics.com.hk

承印者
中華商務彩色印刷有限公司
香港新界大埔汀麗路 36 號

出版日期
二零二零年一月第一次印刷